林鹏书法作品集选

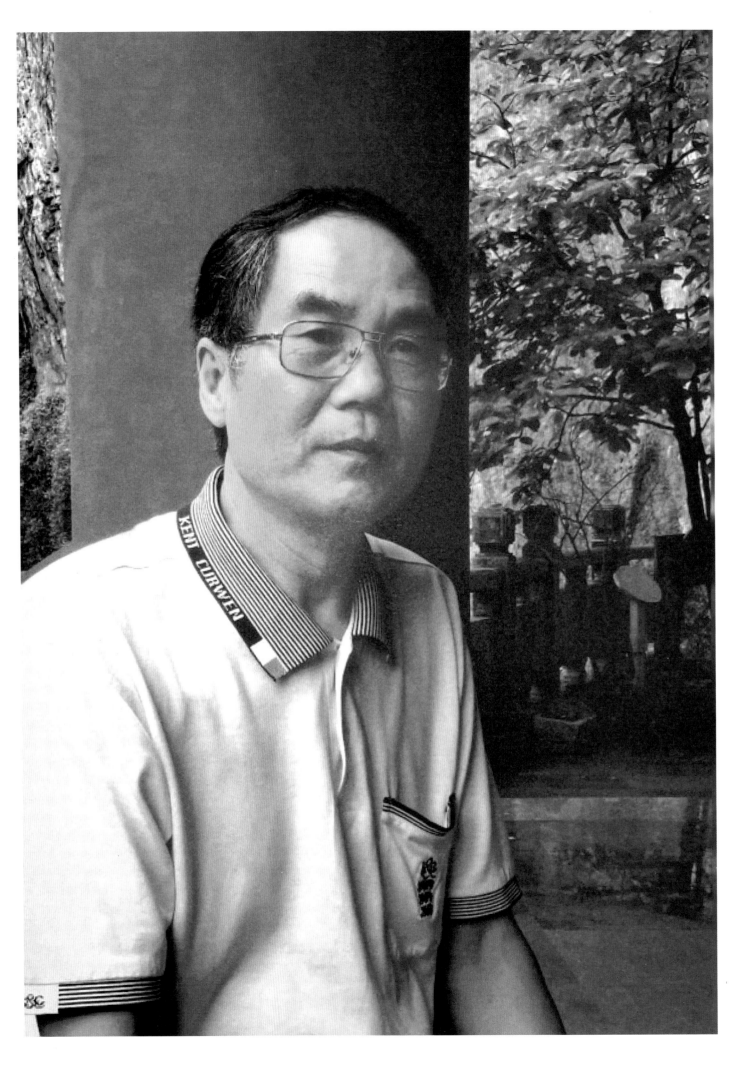

前

言

林墨，1956年1月生于上海，浙江温岭人。1973年始，先后师从林仲兴、赵冷月、韩天衡、胡振郎先生学习书画篆刻。现为上海书法家协会会员，普陀区书协副会长，方山印社社长，上海黄浦画院理事。

数十年来孜孜矻矻、寒暑不辍地日课临池，从汉隶《张迁》入手打下深厚古朴的扎实功夫。对《乙瑛》《礼器》《史晨》《石门颂》等汉碑都下过功夫。对大篆《散氏盘》《石鼓文》情有独钟。多年涵泳，使作品漾溢出斑斓苍古的金石气息。楷书取法于魏晋六朝碑碣，多年悉心研习《张猛龙》《张黑女》《郑文公》《爨宝子》《爨龙颜》《龙门二十品》诸碑。

行笔沉着痛快，线条方中寓圆、朴厚古茂。草书得益于张旭、怀素与黄庭坚，圆浑刚劲，纵横捭阖，随心所欲。秃笔挥洒亦流畅飞动、爽快淋漓、神完气足，犹如古藤老树般的苍茫高古，一派天然趣味。

《千字文》，字字珠玑、四字协韵，通篇无一字重复，用楷书、隶书、小篆、草书四体书写；《道德经》五千言，其内容博大精深，涉及治国、军事、修身等，用楷书书写；《般若波罗蜜多心经》短小精悍，内涵丰富，用楷书、隶书、大篆、草书四体书写。由于篇幅过于厚重，楷书《道德经》、四体《心经》就节选出版了。

这本作品集的出版，得感谢上海教育出版社缪宏才社长的鼎力支持，同时感谢编辑的精心加工得以付梓，尚乞同道书友和读者不吝指教。

目　录

林墨楷书千字文

林墨楷书·千字文

天地玄黃宇宙

洪荒日月盈昃

辰宿列張寒來

暑往秋收冬藏

閏餘成歲律吕
調陽雲騰致雨
露結爲霜金生
麗水玉出昆岡

劍號巨闕　珠稱夜光
果珍李柰　菜重芥薑
海鹹河淡　鱗潛羽翔

龍師火帝鳥官
人皇始制文字
乃服衣裳推位
讓國有虞陶唐

吊民伐罪周發

殷湯坐朝問道

垂拱平章愛育

黎首臣伏戎羌

遐邇壹體　率賓歸王　鳴鳳在樹　白駒食場　化被草木　賴及萬方

蓋此身髮四大
五常恭惟鞠養
豈敢毀傷女慕
貞絜男效才良

知過必改得能

莫忘罔談彼短

靡恃己長信使

可覆器欲難量

墨悲絲染　詩讚羔羊

景行維賢　剋念作聖

德建名立　形端表正

空谷傳聲虛堂習聽禍因惡積福緣善慶尺璧非寶寸陰是競

資父事君曰嚴

與敬孝當竭力

忠則盡命臨深

履薄夙興溫清

似韻斯馨如松

之盛川流不息

渊澄取暎容止

若思言辭安定

篤初誠美慎終
宜令榮業所基
籍甚無竟學優
登仕攝職從政

存以甘棠去而
益詠樂殊貴賤
禮別尊卑上和
下睦夫唱婦隨

外受傅訓　入奉母儀
諸姑伯叔　猶子比兒
孔懷兄弟　同氣連枝

交友投分　切磨箴規
仁慈隱惻　造次弗離
節義廉退　顛沛匪虧

性静情逸心動

神疲守真志滿

逐物意移堅持

雅操好爵自縻

都邑華夏東西

二京背芒面洛

浮渭據涇宮殿

盤鬱樓觀飛驚

圖寫禽獸　畫綵僊靈　丙舍傍啟　甲帳對楹　肆筵設席　鼓瑟吹笙

陛階納陞弁轉

疑星右通廣內

左達承明既集

墳典亦聚群英

杜稿鍾隸漆書
辟經府羅將相
路俠槐卿戶封
八縣家給千兵

高冠陪輦　驅轂
振纓世祿侈富
車駕肥輕策功
茂實勒碑刻銘

磻溪伊尹　佐時阿衡　庵定曲阜　微旦孰營　桓公匡合　濟弱扶傾

綺迴漢惠
説感武丁
俊乂密勿
多士寔寧
晉楚更霸
趙魏困橫

假途滅虢

踐土會盟

何遵約法

韓弊煩刑

起翦頗牧

用軍最精

宣城沙漠馳譽

丹青九州禹跡

百郡秦并嶽宗

恒岱禪主云亭

雁門紫塞雞田
赤城昆池碣石
鉅野洞庭曠遠
綿邈巖岫杳冥

治本於農　務茲稼穡　俶載南畝　我藝黍稷　稅熟貢新　勸賞黜陟

孟軻敦素
史魚秉直
庶幾中庸
勞謙謹勅
聆音察理
鑒貌辨色

貽厥嘉猷勉其
祗植省躬譏誡
寵增抗極殆辱
近恥林皋幸即

兩疏見機　解組誰逼

沉默寡言　寂寥求古

尋論散慮　逍遙欣奏

欣奏累遣慼謝

歡招渠荷的歷

園莽抽條枇杷

晚翠梧桐早彫

陳根委翳落葉
飄颻遊鵾獨運
凌摩絳霄耽讀
翫市寓目囊箱

易　垣　適　烹
輶　墻　口　宰
攸　具　充　飢
畏　膳　腸　厭
屬　餐　飽　糟
耳　飯　飫　糠

親戚故舊老少

異糧妾御績紡

侍巾帷房紈扇

圓潔銀燭煒煌

晝眠夕寐　藍筍象床

弦歌酒讌　接杯舉觴

矯手頓足　悅豫且康

嫡後嗣續　祭祀

燕嘗　稽顙再拜

悚懼恐惶　牋牒

簡要　顧答審詳

骸　顧　駭　賊
垢　涼　躍　盜
想　驢　超　捕
浴　騾　驤　獲
執　犢　誅　叛
熱　特　斬　亡

布射遼九嵇琴

阮嘯恬筆倫紙

鈞巧任釣釋紛

利俗並皆佳妙

毛施淑姿工嚬
妍笑年矢每催
羲暉朗曜旋璣
懸斡晦魄環照

指薪修祜永綏吉劭矩步引領俯仰廊廟束帶矜莊徘佪瞻眺

孤陋寡聞愚蒙

等誚謂語助者

焉哉乎也

孫之獲書千文二首於滬上

林墨草書千字文

林墨草书·千字文

天地玄黄　宇宙洪荒　日月盈昃　辰宿列张　寒来暑往　秋收冬藏

室陕来偏僵
洞房坚怀破鸟
夜张雨君塵窒
麓乱玉去妣岂

翅孫毛飛斑稀

狂光岸珠李索

浮香苦墨海矯

海淡瞬清羽孤

乾時吃庸兒

一室如尔女字

乃躬衣裳捡位

濮國乃壹陶庵

世伐飞周府
的洒生然口远
老指手童肓
缘笔直仪我笔

遐迩壹体　率宾归王
鸣凤在竹　白驹食场
化被草木　赖及万方

去
以
政
的
北

笔
点
田
陕
峡
铭

虔
府
己
长
後
立

与
夜
点
云
鞋
童

空生侍節蕩盡空

習子訥困忘俠

福孤萬歲人願

此齋對信豈蒜

资父事君，曰严与敬。孝当竭力，忠则尽命。临深履薄，夙兴温凊。

以葉郡縣如松

之塞川頂而庶

濁泄而睽空此

美用之奇安之

春以甘棠去而

是漏而独衰侍

禔子予耳上知

小陸去爬物酒

交友投分　切磨箴規　仁慈隱惻

造次弗離　節義廉退　顛沛匪虧

怡敷情远忘小勤

神府贵志忘劳

迺物之梅堂楹

雅接好寿自愿

老夫聊發少年東西

二家眉色渭泥

浮酒捲煙言期

舞尊楷觀恐擊聲

幽窗客数黄游

仙台两美肠断

即帐笔梧词选

诗屏轼退以笠

州陵的陵兵精

静理水迴廣由

左遠水明兔桑

贤其上最君美

杜康能散謀潦蟲

壁蟲窿府蟹帕扎

諸徒枳つ返房

八孤家猩手兰

意雨陰聲籠動
眠探去祿梅面
年於把狂葉地
我家薪研別執

雄溪伊伊佐呦

河海荒定曲卓

漆且枫笔栖己

迸气酒颜枝仪

孩趣漫直沒盡

出丁俊火衰匆

每士窜宁言楚

更翁情款围横

你在峨嵋峰诗上

无边河上三色

韩娥妖系不□□

没□把日寻元精

言歲沙漠群歌墨

毋遣九河為法

百取書冉殘宗

陌戍詳主三卒

瘦山秃亲客稚田

花堆只地得不乃

鋭墜湘庭順青遠

豹兔逸家岫青足

还梳头素丝由

无首夜堕巾庸

多海浮勃游看

疼理鬓乱飘无

阻廉素颇起走

稿植其孙膑我

庞信抟趣邗亮

追飞迅旦夆扎

古詩之樺柯祖

隹鑫宗屋不逺

沉延亏窵況在

為佺筠迴道鱼

故友妻孥不造战海如

数松案房湘意

晚暖楼桐子眇

围差相嫁机拖

陆机古松夔庭蔓桑

飘飖游鸿翔枫

清尘猜青龙潜溪

聚古而为旧农笔

取我而慶老少

美颜素沛積初

佗功惟历孤劂

氣濛鉉焰炜煌

畫破紙牕床草筆

象麈柱龍池流

梅梢羨飾鎖手

起之悅涼且庥

義坫把道執
起慷慨
空凉聲孫
遠澤艦讓浮
乳
筆逆播狡叔
亡

指新情祇乱猪

吉融铉步引散

信仿廊康佛華

歌産州回晚洲

林墨隶书千字文

林墨隶书·千字文

天地玄黄　宇宙洪荒
日月盈昃　辰宿列张
寒来暑往　秋收冬藏

麗　靂

你　結

玉　為

山　廟

岨　金

岡　芝

調　閏

陽　餞

圍　成

騰　嶽

致　律

兩　兵

河　筴　　夜　魝
淡　重　　災　號
鱗　并　　果　上
潛　菫　　珠　關
羽　海　　季　球
翔　鹹　　柰　稱

龍師火帝　鳥官人皇
始制文字　乃服衣裳
推位讓國　有虞陶唐

平
民
戈
罪
周
發

彀
湯
坐
朝
門
道

垂
扶
午
童
愛
育

黍
箕
豆
犬
戎
楚

蓋　五　卓　貞
北　闓　敢　絜
身　熱　毀　男
髮　惟　易　效
四　翹　女　才
大　卷　甚　色

可　靡　莫　知

緩　恃　怠　過

罷　己　罔　似

飲　長　談　改

蓋此音　波得

量使　短　能

歷　無　劍　毛

悲　羊　念　五

然　景　上　形

染　于　聖　五

靜　維　德　走

讃　賢　建　正

非 福
寶 緣

寸 若

陀 庱

昃 尺

競 壁

習 南

聽 书

禍 博

困 聲

慈 虛

積 堂

晟　起　興　資

薄　刑　敬　火

夙　盡　孝　事

興　舍　廟　君

溫　臨　昌　曰

清　淵　乃　嚴

若 洲　　止 以

思 澄　　盛 蘭

言 取　　川 斯

辭 睽　　流 馨

安 冏　　不 如

邑 止　　息 松

登士攝職之政

籍甚無覩學優

宣令端業所基

馮初誡美慎終

扵益禮下

一詠別睦

甘樂尊夫

廉殊民唱

击貴上婦

而感知隨

外受傅訓　入奉母儀
諸姑伯叔　猶子比兒
孔懷兄弟　同氣連枝

交友投分　切磨箴規
仁慈隱惻　造次弗離
節義廉退　顛沛匪虧

雅　逐　　神　性

操　物　　疲　静

好　意　　佇　情

爵　移　　真　逸

自　堅　　志　心

麼　持　　満　動

都邑華夏　東西二京　背邙面洛　浮渭據涇　宮殿盤鬱　樓觀飛驚

設 月　　懷 圖
席 帳　　遷 鷹
鼓 對　　丙 禽
楚 樞　　舍 獸
尺 肆　　傷 畫
笙 遊　　啟 彩

陛　疑
階　星
納　右
陛　逝
升　廣
轉　内

左　塘
宣　典
承　六
明　聚
既　群
集　執

八　路　辟　杜
縣　俠　經　稿
家　槐　片　鍾
綰　卿　羅　隸
千　戶　將　漆
兵　封　相　書

茂 隽 垠 南

隤 為 綬 厨

勒 肥 廿 陪

硯 興 祿 董

勃 旅 傷 驅

銘 名 小 力 閭 戲

徵　微　　阿　牆

首　旦　　衡　漢

濟　孰　　無　伊

弱　營　　宅　尹

扶　植　　曲　佐

順　厶　　阜　睹

綺迴漢惠　說感武丁
俊乂密勿　多士寔寧
晉楚更霸　趙魏困橫

恒　官　　丹　直
茈　郡　　青　咸
裡　秦　　九　沙
至　幷　　州　漠
云　嶽　　再　馳
亭　闢　　跡　馨

綿　銜　沭　雁
邐　野　城　門
巖　洞　民　榮
岫　遊　池　巢
杳　曠　碣　雜
奥　遠　石　田

穡　污

禆　本

做　於

戴　農

南　務

由　兹

賈　戒

新　藝

勸　黍

賓　稷

黜　秏

陟　熟

寮 勞 兼 盃

理 謙 貞 剌

鑑 謹 庶 敦

貌 勵 恭 素

辨 聆 内 皮

色 育 庸 魚

尋　派　　讜　兩

論　默　　遏　疏

般　闃　　南　見

處　緊　　居　機

逍　水　　開　解

遙　古　　裹　組

晚 色 園　　勸 只 折

翠 恭　　招 藝

梧 抽　　渠 累

桐 陳 無　　荷 遣

昆 枇　　的 感

彤 杷　　歷 謝

髣 液　飄 陳
市　颻 根
髴 脯　遊 委
目　鶤 翳
慶 眈　獨 落
箱 讀　運 莖

易 坴 適 亰

轀 墻 口 宰

攺 具 疟 飢

恩 膳 膓 猒

属 浥 飽 糟

耳 飯 餒 糠

圓　寺　　異　飛
潔　巾　　爐　俄
鈀　帷　　妾　故
燭　房　　御　舊
煩　紈　　績　老
煌　扇　　紡　少

步頁　接　　豕　查
足　　祝　　休　眠
悦　　舉　　弦　夕
豫　　觴　　駅　闹
且　　頹　　酒　籃
康　　乎　　讌　笥

簡 燎　燕 兩
要 燿　嘗 後
顧 恐　舊 鬩
答 煌　顙 續
圍 戕　再 祭
辭 牒　拜 祀

賊　駭　駭　顧
盜　躍　斯　涼
捕　趫　想　驅
獲　驪　縣　污
叛　駃　樻　熱
士　斬　特　熱

利　釣　阮　希

吁　巧　肅　射

迹　狂　怕　遼

皆　釣　筆　九

佳　釋　儒　慈

妙　紛　紙　琴

毛施淑姿　工顰妍笑

年矢每催　羲暉朗曜

璇璣懸斡　晦魄環照

矜　府　吉　指
莊　卯　劬　薪
扌　廊　矩　俯
洄　廟　步　袍
瞻　床　引　派
眺　備　領　絕

孤陋寡聞，愚蒙等誚。謂語助者，焉哉乎也。

乙未之春翠山田麟書

一三二

林墨篆書千字文

林墨篆书·千字文

閏餘成歲律呂
調陽雲騰致雨
露結為霜金生
麗水玉出崑岡

龍師火帝　鳥官人皇　始制文字　乃服衣裳

鑒彼術游贊

弟羊景外維賢

亭念作聖德達

名立形端惠正

苟非吾之所有雖一毫而莫取

智者知福因惜福

福緣善慶尺璧非寶

寸陰是競

能行事居白奮

學鑾衛魂勿

忠彫盡命橢

廬禱然鬥橫

... 精

伯 關 亚 淅

門 楚 隣 兒

音 川 新 囟

罩 斿 眜 悤

廟 万 齎 辝

庿 辵 息 松

篆體書法

存所日衛太而

益訓樂得胖賸

禮祁尊卑上龠

下睦亦唱鍋游

外帚傳訓人爲

吏樣議姑伯新

猶孫諭姑伯新

吏樣諭中見列惡

足弟同足之律將

性静情逸　心動神疲　守真志滿　逐物意移　堅持雅操　好爵自縻

考
階
納
經
內
轉

發
豈
編
慶
內

光
辭
雨
然
樂

增
典
末
爾
韋
米

杜甫鐘鍊絲繡壽
辟經府羅胥湘
蘭脈快德師尸對
八霜寓綸千兩

高閒縮軍疆嶄

將澤色緣修廣

車象死輕策功

茱廣勒碑新銘

宣威沙漠　馳譽丹青
九州禹跡　百郡秦并
嶽宗恒岱　禪主云亭

孟軻敦素　史魚秉直
庶幾中庸　勞謙謹敕
聆音察理　鑑貌辨色

新歲許譽丞必
受福無彊續紛
將入邇房邪扇
圓儋銀愓悍惶

又六字章移挑　四字協韻　朗明上口面廢

也　一字重內　涉及歷史文學教育普

偏現代三歷史被選作夜蒙學之津

本稚陪世實老少皆宜歷代書法大家

智永歐陽洵釋懷素諸宗皆善書三

其昌趙孟頫之作為真草篆

執四體俱有運筆數通　乙亥之夏廣生書

走凹囊書於滬上之丙寅下

林墨楷書道德經

林墨楷书·道德经（节选）

道可道非常道名可
名非常名無名天地
之始有名萬物之母
故常無欲以觀其妙

常有欲以觀其徼此
兩者同出而異名同
謂之玄玄之又玄眾
妙之門
二 天下皆知

美之為美斯惡已皆
知善之為善斯不善
已故有無相生難易
相成長短相形高下

相傾、音聲相
相隨恒也是以聖人
處無為之事行不言
之教萬物作焉而不

辭生而不有，爲而不恃，功成而弗居。夫唯弗居，是以不去。

三

不尚賢，使民不爭；不貴

林墨四体·般若波罗蜜多心经（节选）

觀自在菩薩

觀自在菩薩

愛自十苦薩

觀自在菩薩

行 深 般 若 波

見　五　蘊　皆　空

足　子　𦾔　化　宍

度　度　度　度

一　一　一

切　士刀　扚　切

老　苦　苦　苦

厄　厄　尼　厄

图书在版编目（CIP）数据

林墨书法作品集选 / 林墨著. — 上海：上海教育出版社，2023.8

ISBN 978-7-5720-2171-8

Ⅰ.①林… Ⅱ.①林… Ⅲ.①汉字－法书－作品集－中国－现代 Ⅳ.①J292.28

中国国家版本馆CIP数据核字(2023)第143296号

责任编辑　余　地
封面设计　王　捷

林墨书法作品集选

林　墨　著

出版发行　上海教育出版社有限公司
官　　网　www.seph.com.cn
地　　址　上海市闵行区号景路159弄C座
邮　　编　201101
印　　刷　上海盛通时代印刷有限公司
开　　本　889×1194　1/16　印张 12.25
字　　数　192 千字
版　　次　2023年8月第1版
印　　次　2023年8月第1次印刷
书　　号　ISBN 978-7-5720-2171-8/J·0083
定　　价　110.00 元

如发现质量问题，读者可向本社调换　电话：021-64373213